后浪出版公司

浮士德

Faust: Der Tragödie erster Teil

[德]弗利克斯 编绘 李婧 译

广东旅游出版社
GUANGDONG TRAVEL & TOURISM PRESS
中国·广州

图书在版编目 (CIP) 数据

浮士德 / (德) 弗利克斯编绘；李婧译 . — 广州：
广东旅游出版社, 2020.11
ISBN 978-7-5570-2218-1

Ⅰ. ①浮… Ⅱ. ①弗… ②李… Ⅲ. ①漫画—连环画—
德国—现代 Ⅳ. ① J238.2

中国版本图书馆 CIP 数据核字 (2020) 第 064616 号

本书中文简体版权归属于银杏树下(北京)图书有限责任公司。
版权登记号 图字 19-2020-049

出 版 人：刘志松
责任编辑：方银萍
责任校对：李瑞苑
责任技编：冼志良
营销推广：ONEBOOK

选题策划：后浪出版公司
出版统筹：吴兴元
特约编辑：蒋玉茗
装帧设计：墨白空间·张萌

浮士德
FUSHIDE

广东旅游出版社出版发行
（广州市荔湾区沙面北街71号首、二层）
邮编：510130
印刷：天津图文方嘉印刷有限公司
字数：50千字
版次：2020年11月第1版第1次印刷

开本：720毫米×1000毫米　　16开
印张：6.25
定价：62.00元

太阳和着古老的曲调，
与同宗兄弟竞相歌唱。
她以雷霆般的步伐，
完成着既定的行程。

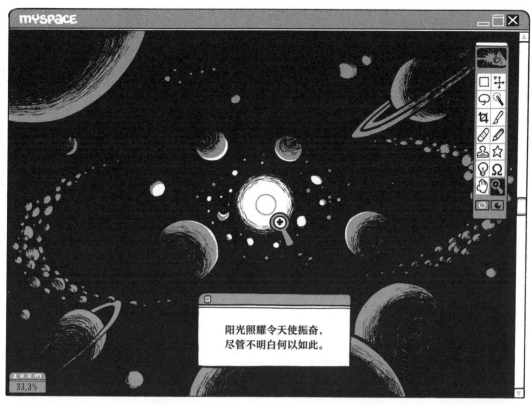

阳光照耀令天使振奋，
尽管不明白何以如此。

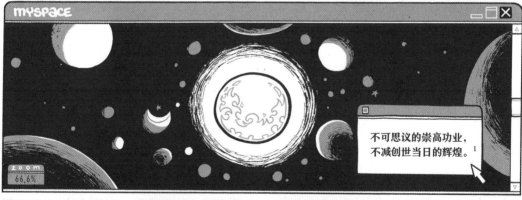

不可思议的崇高功业，
不减创世当日的辉煌。[1]

噢！

1. 出自《浮士德·天界序曲》第244—250行。——译者注，后同

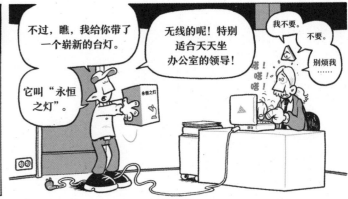

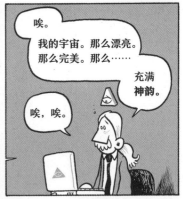

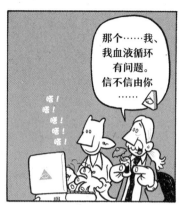

那个……我、我血液循环有问题。信不信由你……

嘻！嘻！嘻嘻！

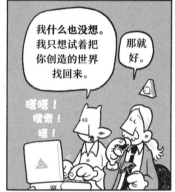

我什么也没想。我只想试着把你创造的世界找回来。

那就好。

嘻嘻！嘤唠！嗒！

等一下！

如果说我是这儿的老板，那我应该一个人……

嗒！嗒！嗒！回车！

"我所有的小羊羔"，

这是什么文件？

下啦——下啦——下啦

这！

你！

你！

屁！

事！

这些就是你的信徒吗？这么少？！哎呀呀呀呀！不会吧，不可能呀！

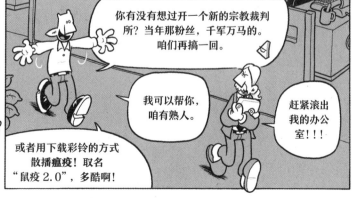

你有没有想过开一个新的宗教裁判所？当年那粉丝，千军万马的。咱们再搞一回。

我可以帮你，咱有熟人。

赶紧滚出我的办公室！！！

或者用下载彩铃的方式散播瘟疫！取名"鼠疫2.0"，多酷啊！

哎呀，不要这么严肃嘛……咱们是一类人。

谁跟你一类人！我是好人。

我就是想知道那些是不是你全部的信徒。你就说是或者不是吧。

我对人数很满意。

那待会儿你同事叫我们吃饭的时候，我就告诉他们你粉丝没他们的多了啊？

他们从来没喊过我们一起吃饭。

咚咚！

一起吃饭吗？

（求别说。）

（拜托！）

怎样？

呃……

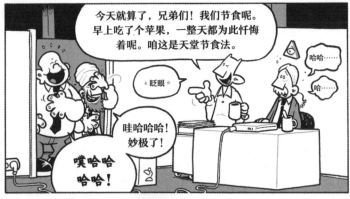

今天就算了，兄弟们！我们节食呢。早上吃了个苹果，一整天都为此忏悔着呢。咱这是天堂节食法。

眨眼

哇哈哈哈！妙极了！

噗哈哈哈哈！

哈哈……

哈

那个表格，当然……呃……没有包括我所有的羊羔，只记录了那些特别坚定的信徒、格外忠诚的主顾、绝对虔诚的灵魂。

虔诚？！虔诚可不是什么潜力股。

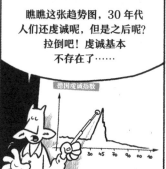

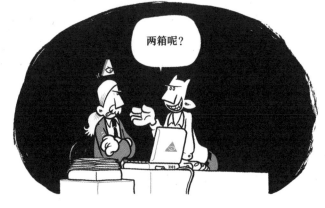

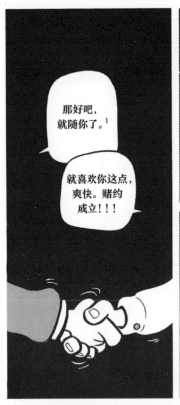

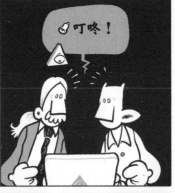

1. 出自《浮士德·天界序曲》第 323 行。　　2. 在原著中瓦格纳是浮士德的助手。

3.《基督的象征》（Chrismon）是德国新教月刊杂志。　　4. 出自《浮士德·天界序曲》第 328—329 行。

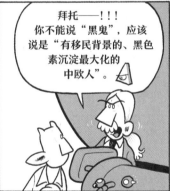

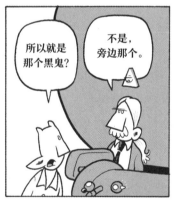

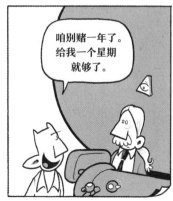

浮士德

该死的浮士德

安德烈亚斯·普拉特豪斯 [1]

> 又靠近了！缥缈的幻影——
> 你们曾在我的拙眼前现形。
> 这次我可要试图把你们抓紧？
> 我的心是否仍向往如此虚幻的愿景？ [2]

用歌德的《浮士德》来开篇十分切题：十二年前，本书作者弗利克斯（Flix）的漫画处女作《见鬼，谁是浮士德？》（*Who the fuck is Faust?*）就提出了疑问：见鬼，谁是浮士德？可能他自己也没想到，2010 年会再次就此做出回答。那时原名费利克斯·高曼恩（Felix Görmann）的弗利克斯还没给自己起笔名。他在萨尔布吕肯上大学，业余画漫画，天分卓越如他，很快就在艾希博恩出版社（Eichborn）出版了自己的处女作。如今的弗利克斯是业界的金字招牌，他的真名反倒已被众人遗忘。弗利克斯已为卡尔森出版社（Carlsen）绘制了十部漫画，而费利克斯·高曼恩也因在柏林久住，成了柏林通。

所以本书里"该死的浮士德"也是个柏林人，不仅把他设定成柏林人，连他的诞生都带有柏林色彩，因为这个人物诞生在柏林普伦茨劳贝格区一个阳光明媚的秋日。那天我约见弗利克斯，邀请他为《法兰克福汇报》创作漫画。他提出了两个想法：一是做有弗利克斯特色的情感故事，他已经构思好了；另外一个想法只是个雏形，就是《浮士德》计划，尽管曾经发表过相关故事，但在他看来还有很多可以补充的内容。弗利克斯说："《浮士德》这个项目，我能做得更好。"因此才有了现在这本书。从弗利克斯的角度甚至可以把这本书当成"《浮士德》第二部"，或者说《见鬼，谁是浮士德？》是本书的前传。

但无论如何，歌德的原作才是本书的底本。弗利克斯化用了原作的人物形象，加以艺术改造，赋予他们弗利克斯特色的方鼻子，并聚焦这个时代他认为最引人注目的社会现象。他知道，自己的作品将被拿来和两百年前的名著相比较，尤其还要在《法兰克福汇报》上刊登，面对仍旧相信真善美的读者——当他们看到浮士德变成柏林出租车司机，瓦格纳变成有移民背景的残疾人，格雷琴变成穆斯林女孩，不知道会多震惊。但是读者们很快就克服了震惊。弗利克斯的《浮士德》受到公众的喜爱，因为它恰恰展现了作者对歌德遗产的守护。弗利克斯证明了漫画也可以充满真

善美。

真——因为弗利克斯的《浮士德》具有戏剧创作者们梦寐以求的政治性、批判性和模仿性。他将浮士德与格雷琴的爱情故事置于多元文化碰撞的柏林，并将其完美地进行了漫画改编。本书不关乎群体，只关乎两个相爱的人。为了走向幸福，多余的都不需要。就算有多余的人物，也很快会以悲剧退场。弗利克斯自己并没有表态，他只是将目光投向两颗温柔的、可以碰撞出火花的心。这火花在结尾处燃成熊熊大火，出乎意料地热烈绝望，从来没有一个作者能让其笔下的人物如此炽热地燃烧殆尽。

美——因为弗利克斯用他的作品表现了漫画叙事。第47页的平行叙事展现了天上人间都一样。天堂里刚刚提及，人间即刻就发生。上天的怒火波及人间，融汇在一张图中，而下一页一切又回归常态。我们还可以看看弗利克斯的对话气泡框：字体种类丰富，有时候单个词语会加粗，有时候对话框里一个字都没有，有时候有文字却没有对话框。这本漫画懂得全部的漫画技巧，从内核上聚合了笔下的世界。

善——因为弗利克斯讲述的是一个极其好玩的故事。它的荒诞不经脱离了歌德的原著，魔鬼梅菲斯特竟然让上帝做一个好人！还有在出租车司机的书房里，魔鬼竟读起了《浮士德》，文学研究里称这为"互文"，我看叫"乱通"更合适。不过说来说去，谁还在乎这些，一本漫画不仅没有陈词滥调，还能自己创造套路，还有趣！

> 那么就在这寸步的舞台上丈量万物全貌吧，
> 以从容不迫的步履从天堂到人间至地狱。[3]

1. 安德烈亚斯·普拉特豪斯（Andreas Platthaus），德国漫画专家、漫画评论奠基人，2016年起担任《法兰克福汇报》文学版主编。
2. 出自《浮士德》开篇名句。
3. 出自《浮士德·舞台序曲》第239—242行。

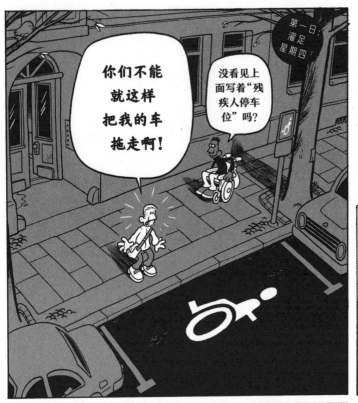

第一日：濯足星期四[1]

你们不能就这样把我的车拖走啊！

没看见上面写着"残疾人停车位"吗？

可我就上楼五分钟，本来马上就……

本来，本来，本来。充满虚拟式[2]的人生。没看见地上那个白色的酷炫标识吗？这表示这个停车位无一例外地、永远要为我空出来。

谁叫你不是残疾人呢，亲爱的，你就是得被限制。

可是……你根本也没有车呀！

这个无关紧要。

你把车停在了一个交通法不让停的……

出租车！那是辆出租车！

出租车，车，有什么区别吗？

车＝享受！出租车＝工作！准确地说，开出租是我的工作！！！

工作，工作，工作。

在我看来：没有出租车＝没有工作；没有工作＝没钱；没钱＝付不起房租；付不起房租＝下个月1号你就得滚出你的小窝啦。

喷。

命运就是这么残忍啊……

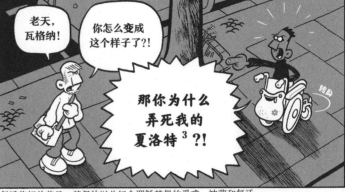

老天，瓦格纳！

你怎么变成这个样子了？！

那你为什么弄死我的夏洛特[3]？！

特劳

1. 濯足星期四、受难星期五、圣周星期六为复活节相关节日，基督徒以此纪念耶稣基督的受难、被葬和复活。
2. 虚拟式是德语三大语态（直陈式、虚拟式、命令式）之一，表达假设（非真实）或谦逊。
3. 名字出自歌德挚友夏洛特·冯·施泰因夫人。

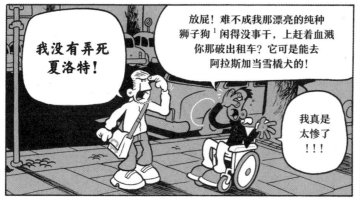

我没有弄死夏洛特！

放屁！难不成我那漂亮的纯种狮子狗[1]闲得没事干，上赶着血溅你那破出租车？它可是能去阿拉斯加当雪橇犬的！

我真是太惨了！！！

你就承认了吧！！！

你怎么确定那坨压扁了的东西是夏洛特呢？

那是我的狗，我当然认得！

说不定夏洛特只是受不了你跑路了，就和当年你那所谓的"未婚妻"一样。

夏洛特绝对不会自己跑掉！！！另外是我甩的缇娜！不是她甩我！我甩的她！

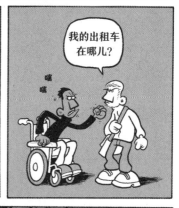

我的出租车在哪儿？

嘿嘿

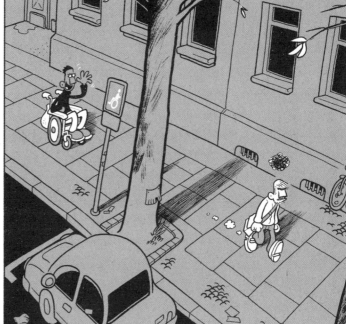

复活节快乐！咱们也做不了几天邻居了。祝你找车愉快！

1. 原著中魔鬼梅菲斯特化身狮子狗来到浮士德身边，浮士德用十字架使他现形。

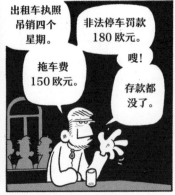

出租车执照吊销四个星期。

非法停车罚款180 欧元。

嗖！

拖车费150 欧元。

存款都没了。

我得把出租车卖了。这样能将就一段时间。但是然后呢？

真得谢谢瓦格纳了。

谢谢。

我们俩本来形影不离，每学期干什么都一起。哲学课、法学课、

医学课，还有烦人的神学课——

都一起上！

"烦人的神学课？"

哼。

但就因为这条该死的狗！现在瓦格纳成日叫嚣："没有狮子狗的人生是存在的，但没有意义。"[2]突然间这条狗重要得不得了了！这也夏洛特！

那也夏洛特！

夏洛特！夏洛特！夏洛特！

啧。

我没有轧死夏洛特。

咕嘟。

1. 书斋出自《浮士德·书斋》。
2. 化用德国著名漫画家洛里奥（Loriot）的名言："没有巴哥犬的人生是存在的，但没有意义。"

17

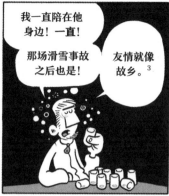

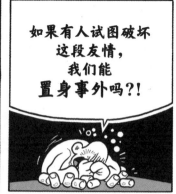

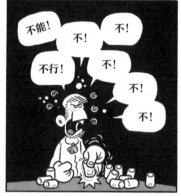

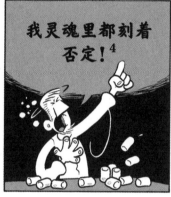

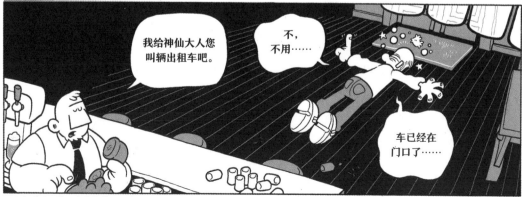

1. 出自《浮士德·书斋》第368行。　2. 庞里托俄斯与忒修斯，哈姆雷特与霍拉旭，齐格弗里德与罗伊互为好友。
3. 德国著名记者、作家库尔特·图霍夫斯基（Kurt Tucholsky）的名言。　4. 出自《浮士德·书斋》第1338行，原为魔鬼梅菲斯特的台词。

18

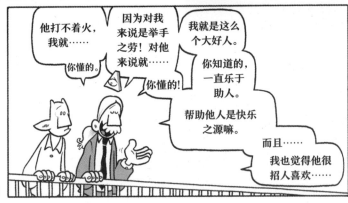

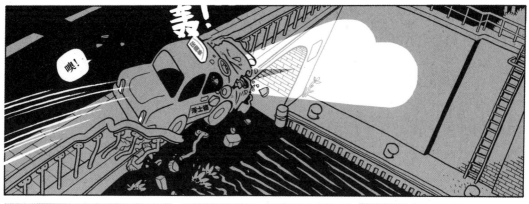

该死！
赶紧退回去重来！

为什么?!

因为我们
需要他！！！

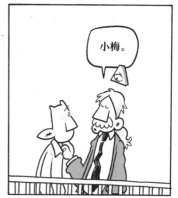

小梅。

几微秒，不对，几纳秒之后，
我们亲爱的浮士德结束了他
愉悦的酒吧之旅，开着他的
出租车与城市海港的坚硬护墙
相撞。咔！轰！拜拜了您哪。

接下来他的灵魂会离开变成肉泥
的躯壳，升上天堂。如此一来，
咱俩谁赢了呀？

嗯？

与此同时，在地下室里：

每天我们都在输入这些白痴邮件！成百上千！成千上万！几百万封！到底为什么？！

你还记得吗，当时培训结束的时候，他们说："祝贺结业！你们将成为伟大的恐怖分子！机智！邪恶！神经质！有一天我们会电话通知你们行动，那时候你们就可以大显身手了！"哼！可现在我们在做什么？**虚度光阴！！！**

电话从来没响过！只有我们这里从来没响过！为什么？为什么？！

"伟哥"的"伟"怎么写？

"人韦伟"，你是文盲吗？

哦，对哦。

浮士德撞上墙还要多少纳秒？

八。不对，七。

不对，六。

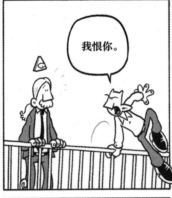

我恨你。

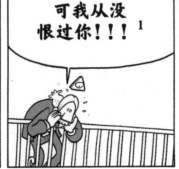

可我从没**恨过你！！！**[1]

1. 出自《浮士德·天上序曲》第337行，同为上帝对魔鬼所说。

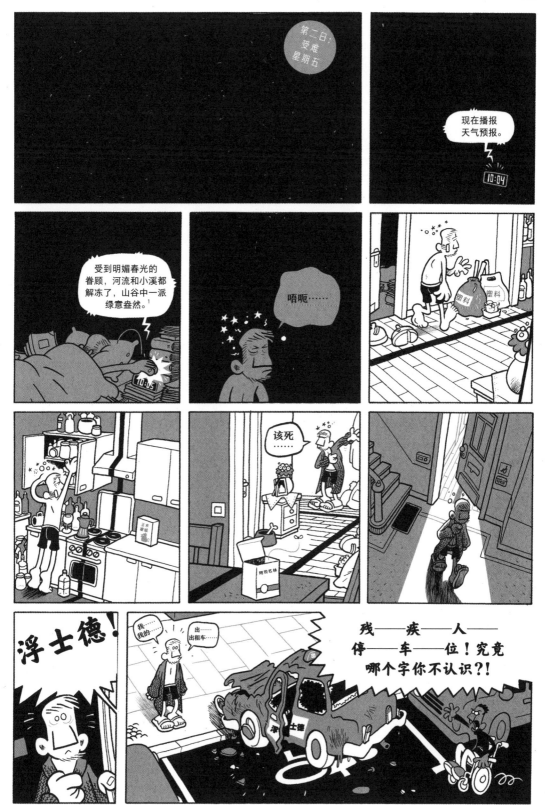

1. 出自《浮士德·城门外》第 903—904 行。

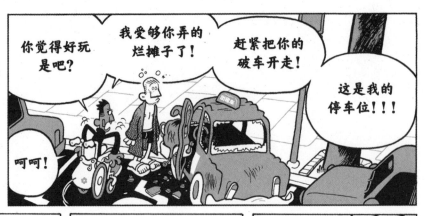

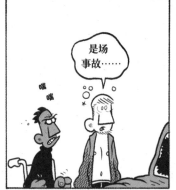

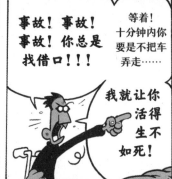

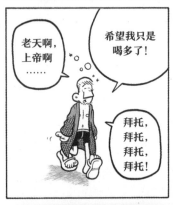

1. 乌茨坎（Özkan）：典型土耳其人名，柏林有很多土耳其人聚集的居住区，此处为店名。

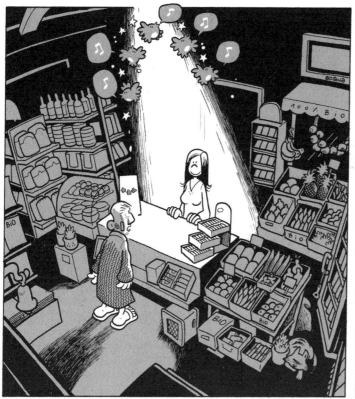

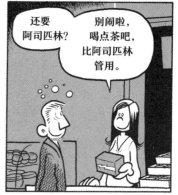

还要阿司匹林？

别闹啦，喝点茶吧，比阿司匹林管用。

您不信？

我父亲在亲戚聚会上喝多了后总喝这款茶叶。试试这款吧，我送您。少放点茶叶，泡一小会儿就可以喝了，保证解酒。

再会。

Güle.[1]

奥兹勒姆！你在哪儿？批发水果上还要贴绿色环保标签[2]呢！快去！

马、马上来，妈妈。

1. 土耳其语"祝好"。

2. 德国标有"绿色环保"（BIO）标签的蔬果卖价更高，此处的土耳其超市有欺诈行为。

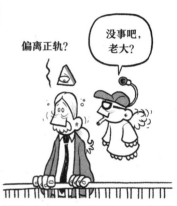

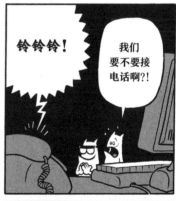

浮士德！别闹了！赶紧给我下来！！！

今天是受难星期五，推我去教堂。

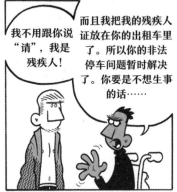

我不用跟你说"请"，我是残疾人！

而且我把我的残疾人证放在你的出租车里了。所以你的非法停车问题暂时解决了。你要是不想生事的话……

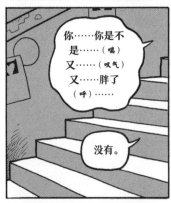

你……你是不是……（喘）又……（叹气）又……胖了（呼）……

没有。

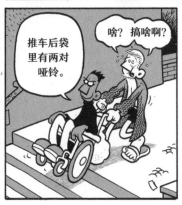

推车后袋里有两对哑铃。

啥？搞啥啊？

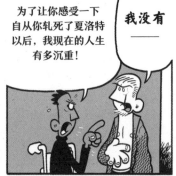

为了让你感受一下自从你轧死了夏洛特以后，我现在的人生有多沉重！

我没有

呒呜！呒呜！

呒呜呒呜！

呒！

夏洛特？

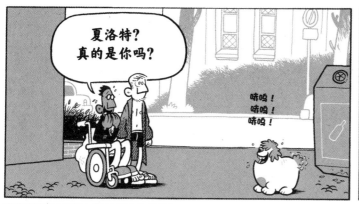

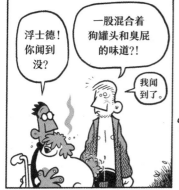

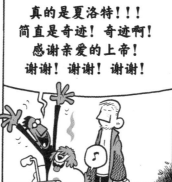

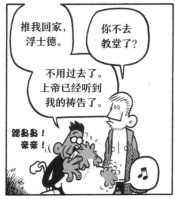

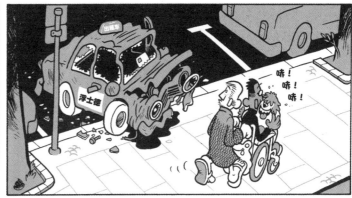

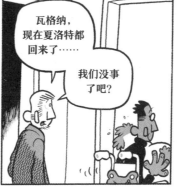

28

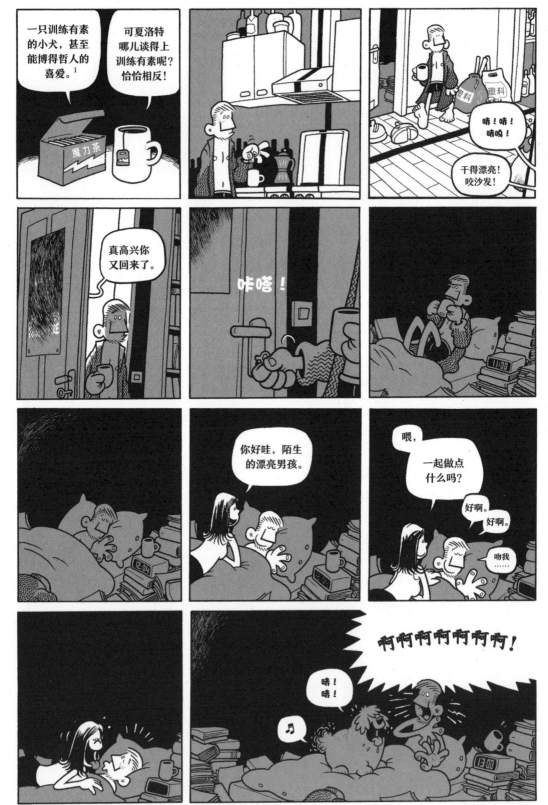

1. 出自《浮士德·城门外》第 1174—1175 行，原为瓦格纳台词。

1. 门上海报绘有五芒星标志，字出自歌手约翰尼·卡什（Johnny Cash）的单曲《火环》（Ring of Fire）。在原著中，正是五芒星让魔鬼梅菲斯特无法离开浮士德的书斋。

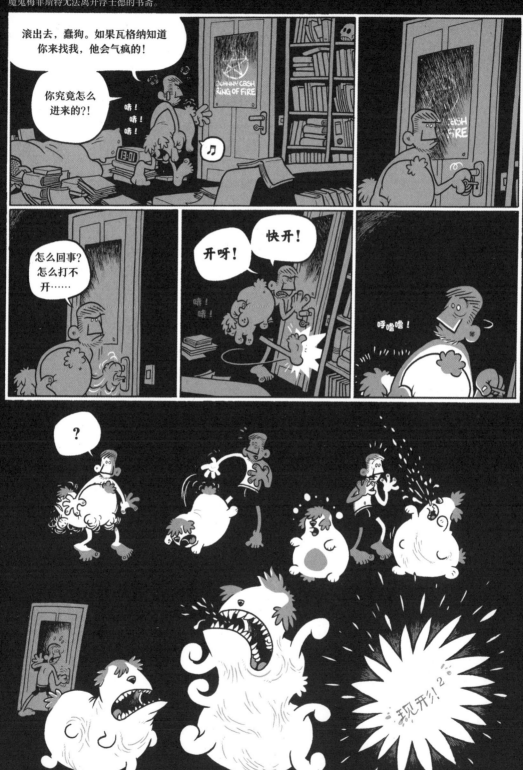

2. 原文 Kern 意为"内核"，此句化用原著浮士德名句："原来这就是狮子狗的真身！"

30

咚咚咚！

突然间门又能打开了。

夏洛特在你这儿吗？

夏洛特在你家！！！

我都闻到了！

快把我的狗还给我！

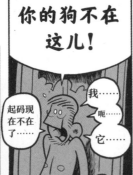

你的狗不在这儿！

起码现在不在了……

我……呃……它……

夏洛特？你能听见我说话吗？！我马上救你出来！等我去拿把斧子来！坚持住！！！

斧子？

夏洛特不在这里！真的！！！

我知道。

向你致敬，博学的先生。[1]

1. 出自《浮士德·书斋》第 1325 行。

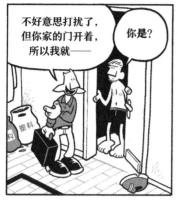

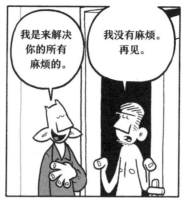

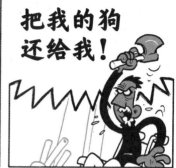

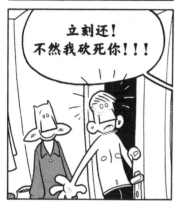

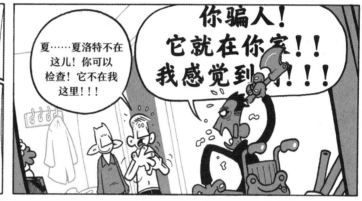

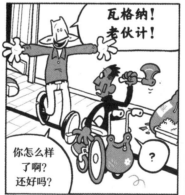

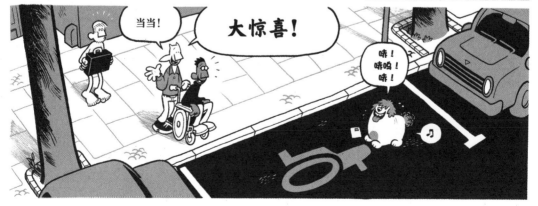

牛奶喝吗？加点糖？

都不要。

谢谢帮忙。

你是怎么办到的？

小意思。

哦，对了……

我来自"快乐人生"公司，我们公司主营培训业，专门培训高端人士。

"快乐人生"？没听说过。

哦。

我们是一家国际大公司，低调、高效、不服务大众。我们的客户有约瑟夫·阿克曼、海蒂·克鲁姆、迭戈·马拉多纳、科特·柯本、汤姆·克鲁斯等等……[1]

请允许我提一个简单的问题：你有没有得什么病可能会让你在五天之内离开人世？没有是吗？那我将为你提供一份难以拒绝的大礼包。

谢了，我什么都不买。

如果我们只会推销的话，就不叫"快乐人生"了。别家才推销，我们只是希望成就幸福的人。

我们在寻找渴望幸福的人，专门为你制订了一份个性化的训练计划。"我们让你快乐！"你现在肯定在想：培训？一定很贵吧？那你就大错特错了，朋友。如果你立刻决定试用我们的服务，那么五天内全部——

免费。

不仅如此，我还送你 1000 欧元零花钱，还赔 4000 欧元你汽车报废的钱。另提供洪堡大学正教授的教职。像您这样博学的人肯定不愿意只当出租车司机吧，怎么样？

摄像机藏哪儿了？

1. 约瑟夫·阿克曼（Josef Ackermann）是瑞士银行家，曾任德意志银行行总裁；海蒂·克鲁姆（Heidi Klum）是德国超模。

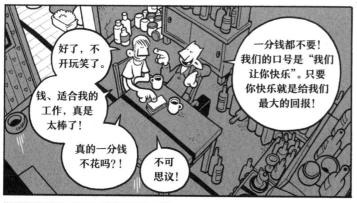

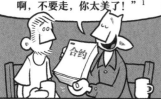

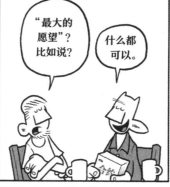

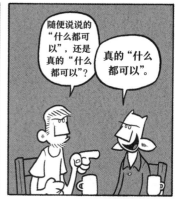

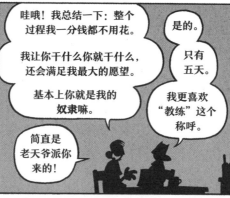

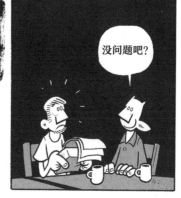

1. 出自《浮士德·书斋》第 1900 行。
2. 泽维尔·奈杜（Xavier Naidoo）是德国知名流行音乐人，因其阴谋言论广受诟病。

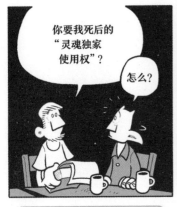

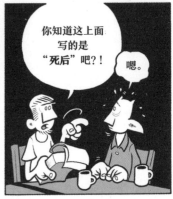

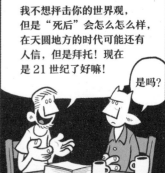

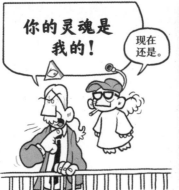

啊哈哈哈！

有时候是会发生这种事啦。

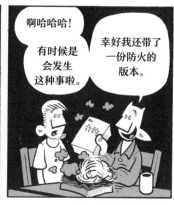

幸好我还带了一份防火的版本。

啪！

铃铃铃！

啪！

老大，内部电话！

糟糕！可能……

哪里

有扇

窗户

开了。

谁打来的？

本尼迪克特[1]。他问您有没有空跟他一起过一遍星期天的演讲。

啪！

明天吧，明天早上。

呃。

这笔写不出来字。

试试这支。

啪！

啪！

这支能用。

签名

该死。

法术施过头了。

1. 指教皇本笃十六世，2005—2013 年在位。

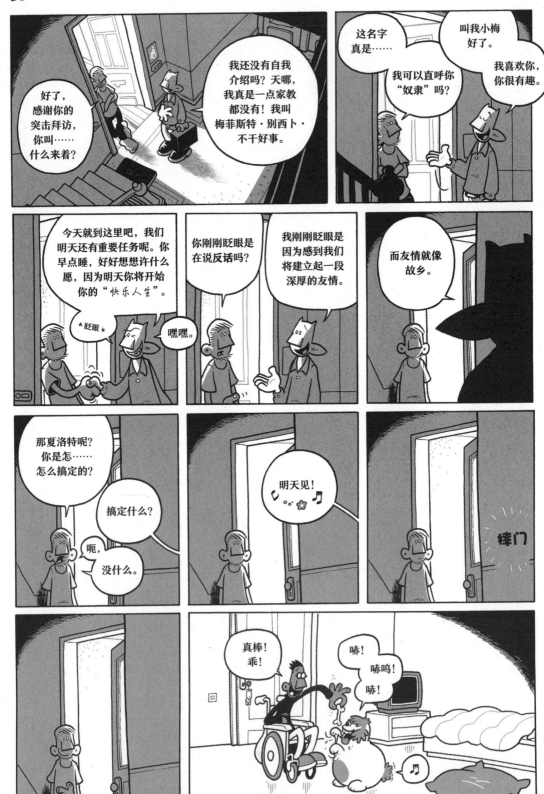

第三日:
圣 周
星期六

噢噢!

今天我最大的
愿望将
成真啦!

嗯……

但是我最大的愿望是什么呢?

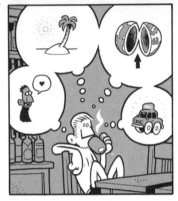

"为了找到您最大的愿望,您必须用心思考。"

好的好的!小菜一碟!

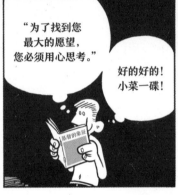

准备——

完毕!

开始!

喘!
喘!

心啊,你现在应该思考。

叮咚!

喂!好好思考啊,心脏!

听到没?

喂!有人在家吗?!

楼上安静点!这么吵谁能静得下心来!!!

哟!有点苗头了!表扬!表扬!你真是个伟大的思想家!

粉碎!

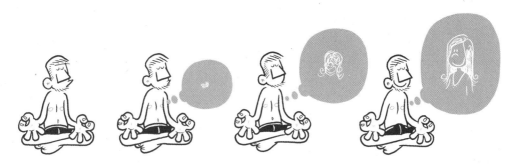

我走了，
妈妈。

呜嗯。

全部商品
100%
绿色环保

哎哟，奥兹勒姆，
我生个石头也比
生你强！！！

玛格雷特，妈妈，
我叫玛格雷特，
不叫奥兹勒姆。

别担心，
下午我就
回来了。

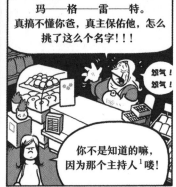

玛——格——雷——特。
真搞不懂你爸，真主保佑他，怎么
挑了这么个名字！！！

怒气！
怒气！

你不是知道的嘛，
因为那个主持人[1]喽！

奥兹勒姆，
为什么你总是
把我一个人
抛下？！

昨天我不是在店
里待了一整天了
嘛，今天我必须
去事务所了，
妈妈。

但今天是
星期六！

所以呢？那些文件可
不会因为是周末就消失
了，必须得有人去处理，
而那个人就是我。

如果他不乐意的话，
得亲自跟我说。

但是真主不想让你
去处理文件！

哼！

等你哥哥从
阿勒[2]回来，
你就甭想再处理
文件了……

起码你把头巾
戴上啊！
德国很冷的！

1. 指德国著名女主持人玛格雷特·施莱纳马克斯（Margarethe Schreinemakers）。
2. 土耳其地名。

让我简要总结一下——汉斯·约克把你俩的共同账户洗劫一空，还把他的东西都装了车，要和他处了两年——不，三年——的第三者一起搬到帕多瓦[1]去，还有可能和她结婚，是这样吧？

呃……

三年。

说不定这是他说"我爱你"的特有方式呢！

对，没错。他可能会

真是个混球！！！

你觉得他还会回来吗？！

玛特·施维特莱因！

"我爱你"可不是这么回事！这是他特有的方式说："抱歉，我不需要聪明的女人当老婆，老婆能哄小孩上床就够了！"

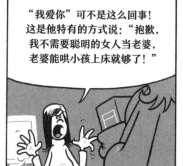

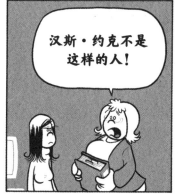

汉斯·约克不是这样的人！

噢，不……

不……

不…… 不……

呜呜……

唉，过来……

我现在应该怎么办？

庆祝。

庆祝厄运结束了……

1. 意大利北部古城。

真主，我读过你的教义，我知道我应该远离某些东西，但是今天晚上我将不能遵守你的教诲……

我的好朋友玛特被抛弃了，现在唯一能帮她的就是派对、跳舞以及大量的气泡酒。

那你可说对了。

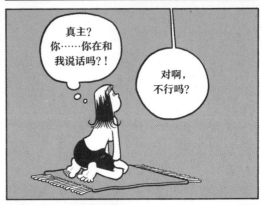

真主？你……你在和我说话吗？！

对啊，不行吗？

不是……因为……因为你从来没有跟我说过话啊！

没有吗？噢，抱歉啊。这边事情太多了。我只是想说：去和玛特一起好好喝几杯吧。一杯，两杯，三杯，都没问题。都好说。人时不时地也得顺其自然，是吧？赶紧的！

真主？！

你必须带她去有趣的地方见有趣的人。"但丁俱乐部"就很值得推荐。就在哈克集市[1]，作家但丁的那个但丁。我跟你说啊，那地方绝对很棒，派对就得在那儿开才好。半夜还有酒水全包的"欢乐时光"。

"欢乐时光"……

没错！另外跟玛特问好，我会亲自找汉斯·约克好好算账的——

喂！你在我办公室干什么？！！

嗒！

1.柏林市中心的集市，特色小店、画廊、酒吧聚集地。

43

教练?你眼睛怎么了?

我知道怎么接近你的心上人了。

真的?!

感谢!

谢谢!

跪谢!

恩人!

她今天晚上会去但丁俱乐部。

半夜时。

另外她叫玛格雷特。

玛格雷特!玛格雷特!玛格雷特!玛格雷——

我知道那个"但丁俱乐部",他们不让我进。我、我也不知道为啥,但是他们就是不让我进去。

不会的,不会的,他们会让你进的。

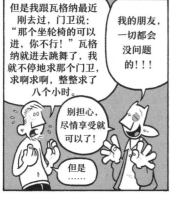

但是我跟瓦格纳最近刚去过,门卫说:"那个坐轮椅的可以进,你不行!"瓦格纳就进去跳舞了,我就不停地求那个门卫,求啊求啊,整整求了八个小时。

我的朋友,一切都会没问题的!!!

别担心,尽情享受就可以了!

但是……

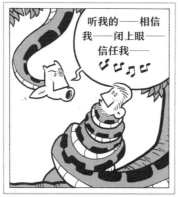

听我的——相信我——闭上眼——信任我——

去冲澡吧!打扮打扮!穿上约会礼服!今天晚上将是你人生的巅峰!

是,教练……

洗洗!刷刷!洗刷刷!

咚!咚!

1. 舒勒（Schueler）为音译，原意是"学生"。在歌德的原著中，一学生前来向浮士德求学，梅菲斯特将其敷衍打发。

晚一些的时候：

呼噜……
呼噜……
呼噜……

当当！看看我的约会专用装扮！

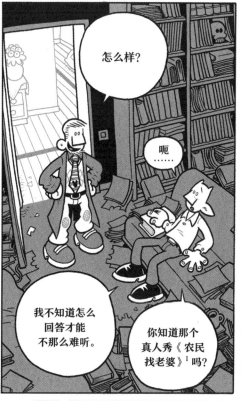

怎么样？

呃……

我不知道怎么回答才能不那么难听。

你知道那个真人秀《农民找老婆》[1]吗？

这件大衣是我爸留给我的遗产，他认识我妈的时候穿的。那是1971年，不对，1972年，在克莱尔舞厅[2]，他们一起跳了探——戈——

你摸摸，超软的。

亲爱的浮士德，我得说两句了，你可能没听说过，不过没关系，很多男人都不知道，但这仍然是真理。

？

你听好——

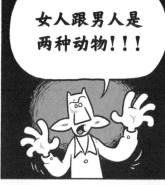

女人跟男人是两种动物！！！

什么意思？

男人是情感动物，只要某种东西摸上去够舒服，他们觉得外观无所谓。

女人则是视觉动物。她们会充分利用她们的眼睛，这是条件反射，完全没办法！当她们看到自己不喜欢的东西的时候——

咔嚓！

"咔嚓"？

这人对她们来说相当于死了。

永远地！

那我们得做点什么。

我不想说"我早就想到了"，但是……我早就想到了！

1.《农民找老婆》（Bauer sucht Frau）是一档德国大型相亲真人秀，婚配对象均为农民，以土俗出名。
2. 克莱尔舞厅（Clärchens Ballhaus）：柏林中区著名历史舞厅。
3. 狐獴出现于《浮士德·女巫的丹房》，炼丹炉中一对狐獴获得了说话与思考的能力。

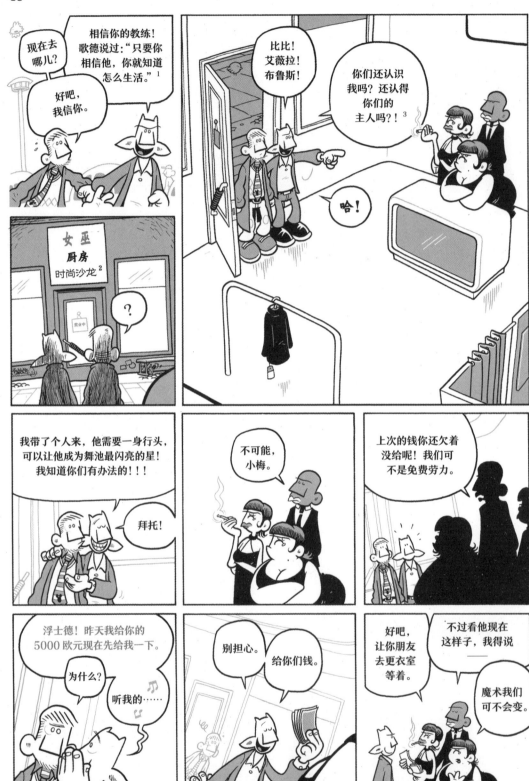

47

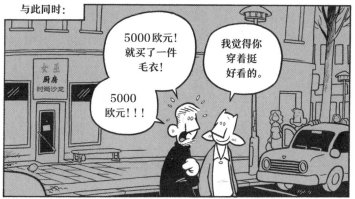

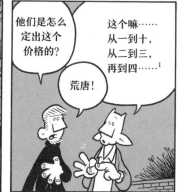

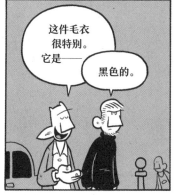

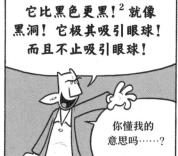

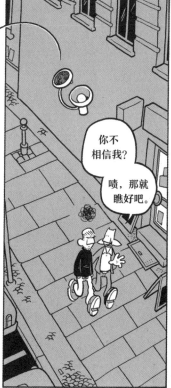

1. 出自《浮士德·女巫的丹房》第 2541—2545 行，原为魔女炼丹的咒语。
2. 出自《浮士德·女巫的丹房》第 3581 行，原为格雷琴台词。

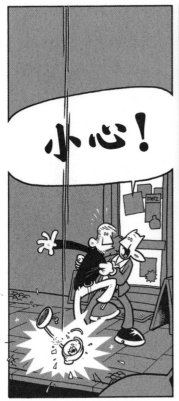

天哪!

老大您得小心点。

您的台灯差点把浮士德砸死!

砸死?

那还真是……

这……这是从哪儿掉下来的?

给。压压惊。

但是……

但、但是……

没有什么但是!拿着!喝了!忘掉它!

还是说你要以一副惊慌失措的熊样去约会?

不,但是……

听——我的话

咕嘟!

你干这一行多久了?

什么?

教练这一行。

很久了。

你为什么干这个?

虽然听上去很奇怪,但对我来说这份工作是在与上帝抗衡!

49

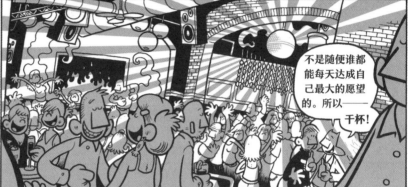

请您抽号排队

请在此等候

请在此等候

请在此等候

请在此等候

不好意思打扰一下，请问……我在排什么队啊？

几号？

#1

6121-1920。

61211920……在哪儿呢……？

找到了！

52

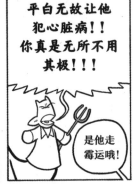

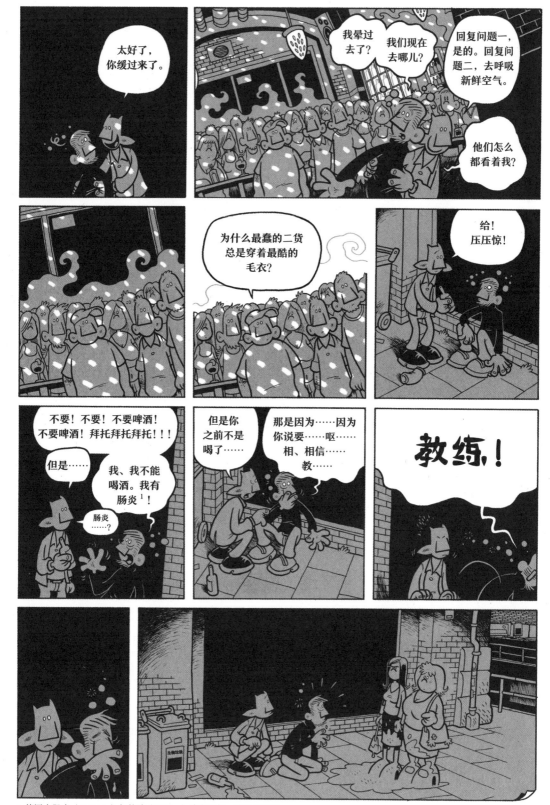

1. 德语中肠炎（Zöliakie）与禁欲（Zölibat）读音近似，这里是双关。

54

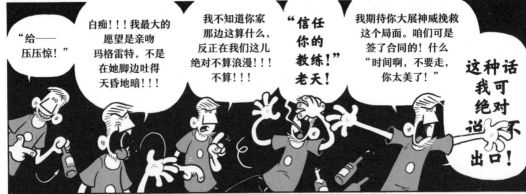

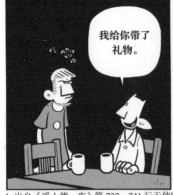

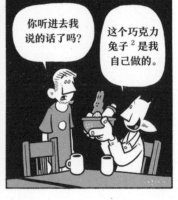

1. 出自《浮士德·夜》第 737—741 行天使唱词。

2. 复活节习俗，赠送兔子主题的物件。

这又是什么？
给狗用的香水？
军用喷罐奶油？
杀虫剂？

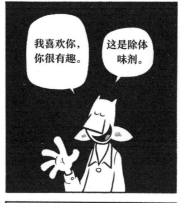

我喜欢你，你很有趣。
这是除体味剂。

不好意思，但是昨天晚上的失败可不是我的体味导致的。
这是一罐特别的除体味剂。

这个在商店里可买不到。喷一点就魅力无限，没有人能抗拒。嘭——嘭——怦——怦——！我表述得够清楚了吗？
★眨眼★

嘭——嘭——？
怦——怦——？

不！！
啪！

我不是要泡妞，我要她爱我！

好吧，懂了。

小梅？
我在。

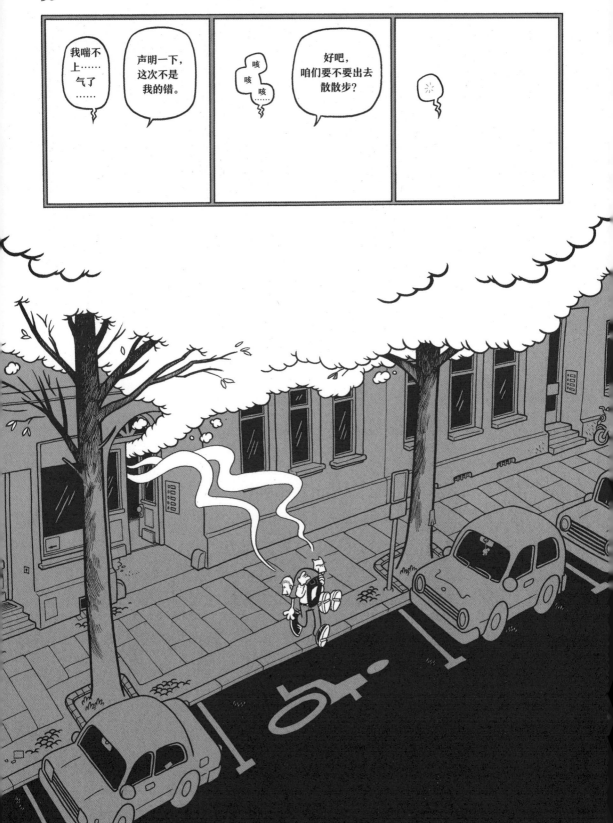

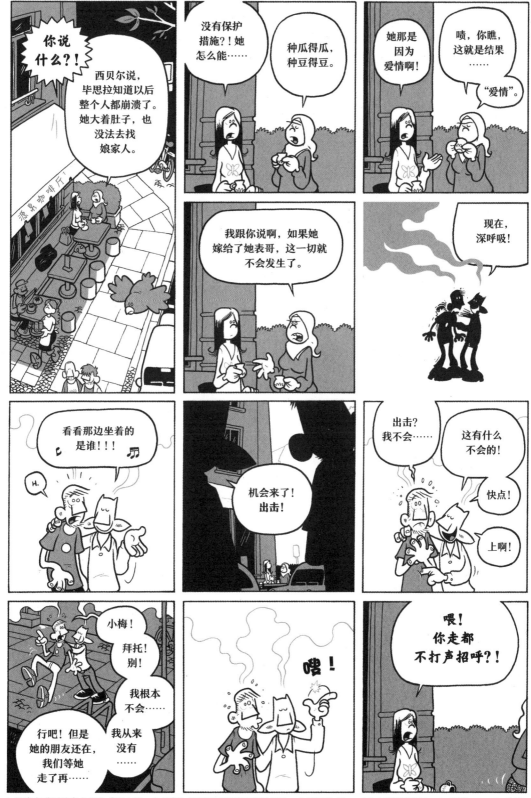

1. 源泉咖啡厅的店名出自《浮士德·水井旁》格雷琴和玛特交流的场景。此外源泉（kaynak）与德语单词 kanake 双关，kanake 在德语里是专骂外国人的詈词。

好了，你准备怎么开场？

我不……不知道。你觉得"美丽的小姐，请允许我贸然陪伴您"[1] 怎么样？

老天爷……要从零培养成乔治·克鲁尼级别，这完全是……

啾咪啾咪……

一点也不犀利，更不酷！工欲善其事，必先利其器，好好说话！浮士德，你是个大男人！拜托你表现得也像个男人！

让你的Y染色体大显身手！

嗷呜！

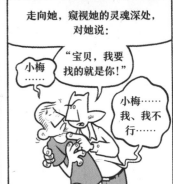

走向她，窥视她的灵魂深处，对她说：

"宝贝，我要找的就是你！"

小梅

小梅……我、我不行……

那你就讲些类似的话！

我做不到！！！

转过来，看着我的眼睛！

不！悲哀，你又要唱歌催眠我了！

浮士德！

赶紧过去搞定她！

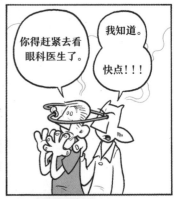

你得赶紧去看眼科医生了。

我知道。快点！！！

我可以的。

我可以的。

我可以的。

我可以的。

我去午休了。

你不能再等五分钟吗？

这是多棒的失败搭讪经典案例呀。

就位……完毕……

1. 出自《浮士德·街道》第 2605—2606 行浮士德的台词。

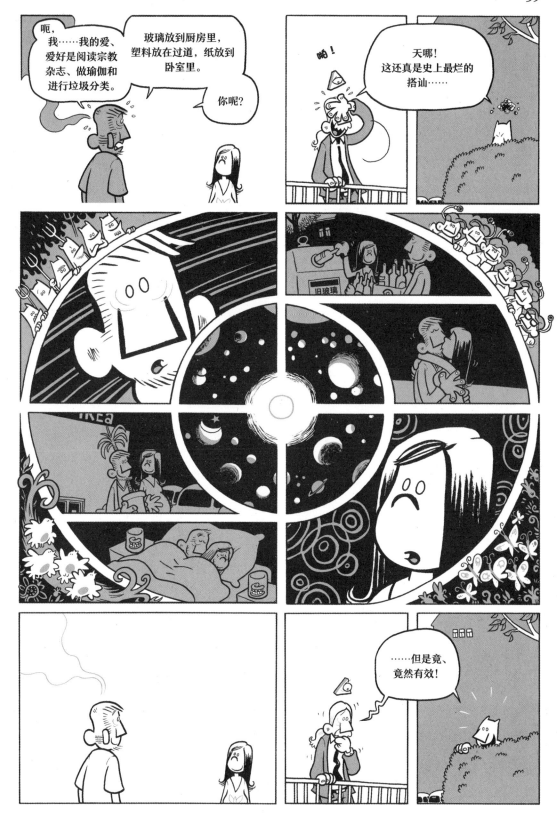

我不能允许这种事情发生！现在怎么办？！我可以……不行，不行，不行……

好好想！

使劲想！

我知道了！我可以把下面的一切都冲走！人类！牲畜！浮士德和玛格雷特！来一场大洪水！哈哈哈！

轰隆

轰隆

好主意！

等等！

大洪水现在需要审批才能发动了，审批时长可能会超过四个[1]星期。

啥？

但是您可以这么做…… *叽里咕噜*

呵呵，你可以啊。

脑瓜子很灵。

彼得！

1. 美国编剧大师悉德·菲尔德（Syd Field）所著的剧本写作指南。

1. 出自《浮士德·书斋》第1277—1282行。

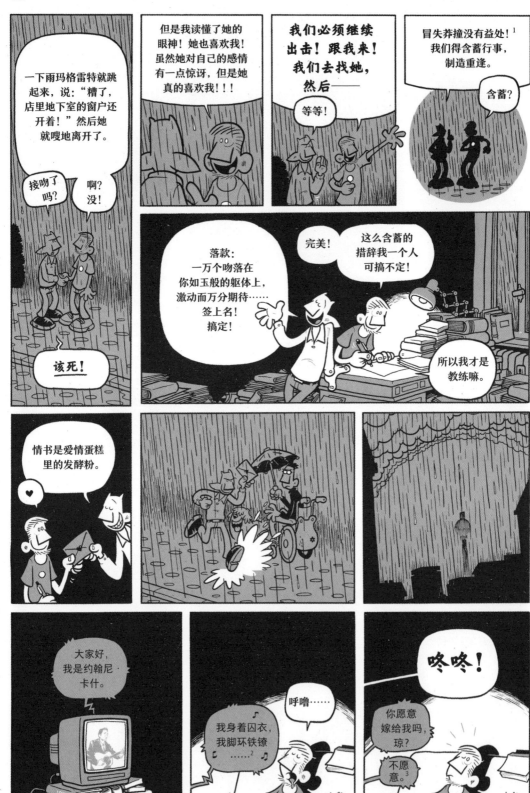

1. 出自《浮士德·黄昏》第 2657—2658 行。　 2. 出自卡什的名曲《身着囚衣》（*I Got Stripes*）。
3. 电视中播放的是卡什的传记电影《与歌同行》（*Walk the Line*），此处为卡什向后来的妻子琼求婚的名场景。

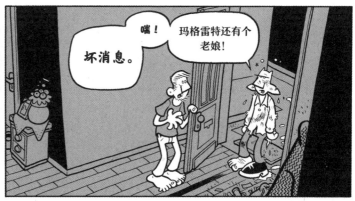
坏消息。 喘！ 玛格雷特还有个老娘！

我内心的医学常识告诉我这是正常的生物法则。 她把信抢走了。 然后呢？ 她看了。

不好意思，在欧洲有邮件隐私权的！

这封信不是给您的，而是给您的女…… 嗯！

您连一个胳膊骨折的老太太都没打过？ 这位"老太太"有武器，而且毫不顾忌地使用它！！！

这将成为我们年会上最酷的吼声！ 嘻嘻！

呜呜呜……

别哭啊，浮士德，我能搞定的。 我没哭。 我…… 我只是深陷爱情……

64

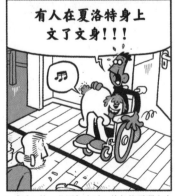

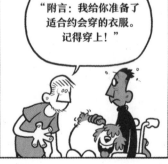

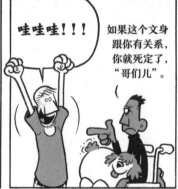

1.《浮士德·花园》中浮士德与格雷琴幽会。

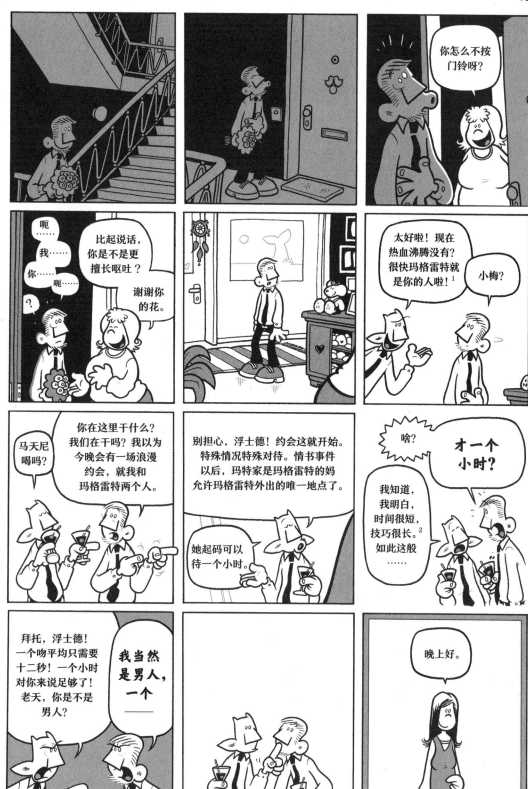

1. 出自《浮士德·街道（二）》第 3026—3027 行，原为玛特台词。
2. 出自《浮士德·书斋》第 1787 行。

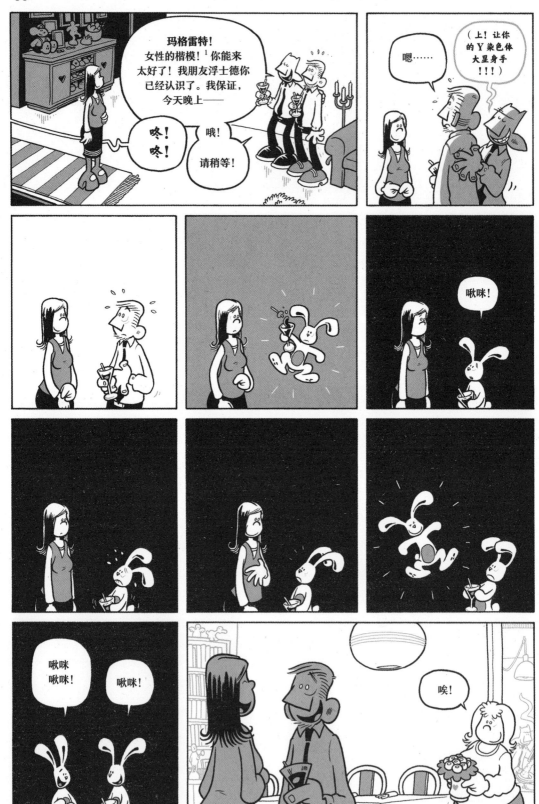

1. 出自《浮士德·女巫的丹房》第 2601 行。

1.鲁尔区是德国西部煤钢重工业区,其核心城市埃森在德语中还有"饭"的意思。

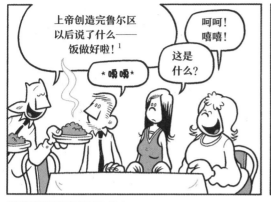

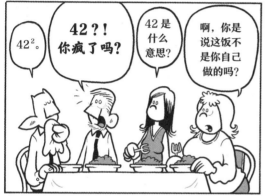

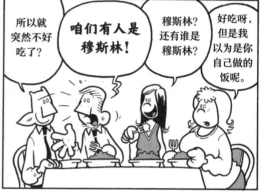

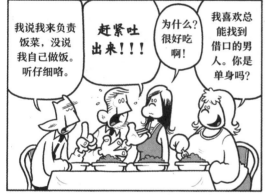

2.典故出自《银河系漫游指南》,42被设定为一切终极问题的答案。此处恶搞成中餐外卖编号。在海外,因语言不通,一般按菜单编号点中式快餐。

我以为你不相信还有"死后"这么一说呢，亲爱的浮士德。

我是不相信，但是她不一样！

在伊斯兰教中有天堂和地狱的说法吗？

有的。

如果你这么确定死后什么都没有，那干吗担心这位小姐呢？

我……呃……

我家里人是虔诚的穆斯林，他们相信有天堂和地狱。

啊，老天！可是你就吃了一点点啊。

我知道了！我们赶紧去医院洗胃！

我家人是虔诚的穆斯林。

我不是。

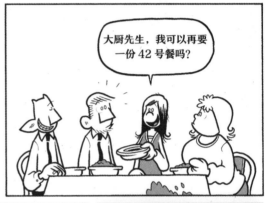

大厨先生，我可以再要一份42号餐吗？

然后呢？

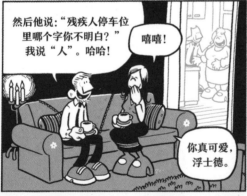

然后他说："残疾人停车位里哪个字你不明白？"我说"人"。哈哈！

嘻嘻！

你真可爱，浮士德。

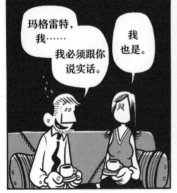

玛格雷特，我……我必须跟你说实话。

我也是。

那你先说。

不，你先说。

你先说。

我们不能再见面了！

永远不能再见了！

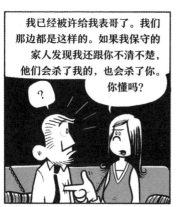

我已经被许给我表哥了。我们那边都是这样。如果我保守的家人发现我还跟你不清不楚，他们会杀了我的，也会杀了你。你懂吗？

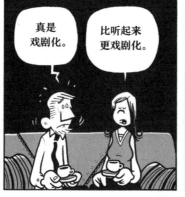

真是戏剧化。

比听起来更戏剧化。

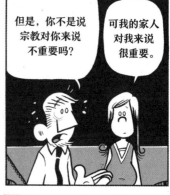

但是，你不是说宗教对你来说不重要吗？

可我的家人对我来说很重要。

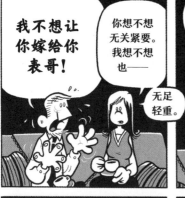

我不想让你嫁给你表哥！

你想不想无关紧要。我想不想也——

无足轻重。

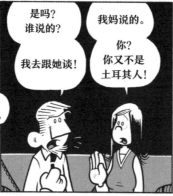

是吗？谁说的？

我妈说的。

我去跟她谈！

你？你又不是土耳其人！

我是土耳其人！我有土耳其的基因！！！1683年，我的曾曾曾（还有好几个曾）曾祖母为一个好看的土耳其男子打开了维也纳城门！一整夜！我流着土耳其人的血液！虽然很淡，但是力量很强！还有长相上，我也更像南欧人！瞧！

玛特！

砰！

别担心！

我来搞定！

我打个电话。

70

1. 出自《浮士德·天上序曲》第293—295行，原为上帝对魔鬼梅菲斯特说的话。

怎么样了?

她睡着了。她很好,但是真够悬的……

就差一点点。

对了,浮士德……

明天我妈过生日,下午4点开始我们会开个派对。

我得走了!我妈肯定会把我脑袋拧下来。

玛格雷特!

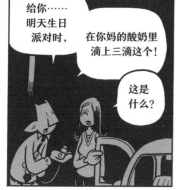

给你……明天生日派对时,在你妈的酸奶里滴上三滴这个!

这是什么?

相信我没错。

我们……我们几乎不认识……说实话,我觉得你很……

别说出来。

你俩能幸福,对我很重要。

1. 柏林夏里特医院(Charité)是德国最顶尖的医院之一。

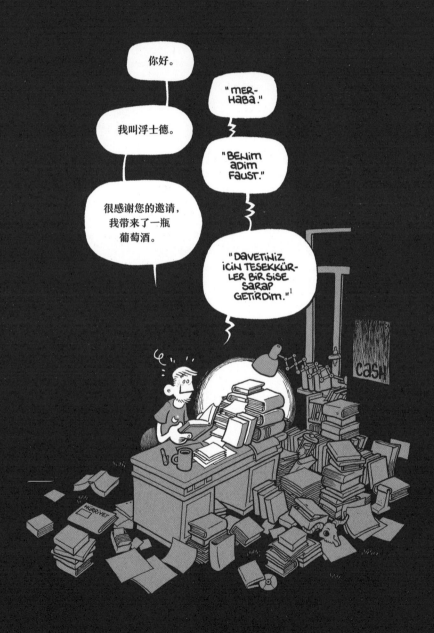

1. 浮士德在练习土耳其语。

1. 土耳其语。　　　　2. 化用自《浮士德·夜》第 354—357 行，原为"把哲学、法学、医学和神学都研究透了"。
3. 塔尔干（Tarkan）是土耳其国宝级流行歌手；埃尔多安（Erdogan）是现任土耳其总统。

73

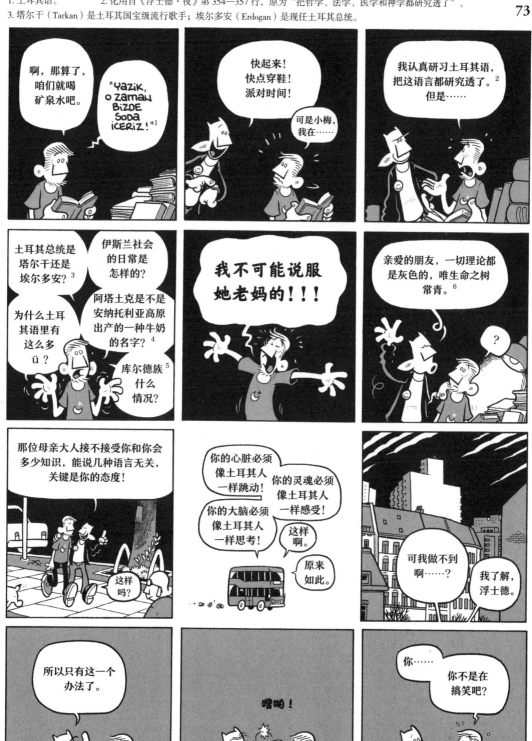

让人笑掉大牙。[1]

把这该死的胡子弄掉！

赶紧给我弄掉！

叮咚！

喂！我命令你——

呃，您好。我是说……Merhaba.

★冒汗★

祝您29岁（？）生日快乐。

奥兹勒姆！把我的眼镜拿来！

我叫玛格雷特，妈妈，不叫奥兹勒姆。

啊哈！土耳其小伙！

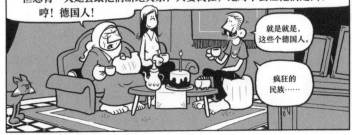

德国是一个美丽的国家，灰不拉几，冷不拉几，雨下个没完。这些个德国人，简直不像话！只要包装上写着"环保"，就通通买下来。他们又乱又吵又不准时，还没有幽默感。奥兹勒姆有一些德国朋友，但总有一天她会跟他们断绝关系，只要我在，绝对不会让他们进门！哼！德国人！

就是就是，这些个德国人。

疯狂的民族……

但是咱们私下里说啊，您对宗教什么态度？

啪嗒！

1. 出自《浮士德·书斋》第 1324 行。

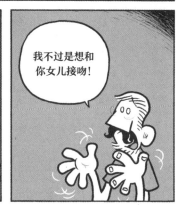

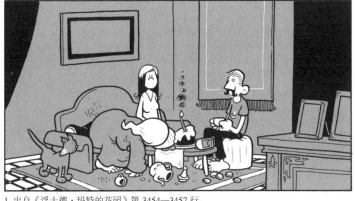

1. 出自《浮士德·玛特的花园》第 3454—3457 行。

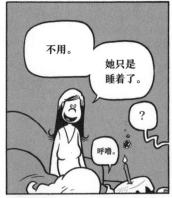

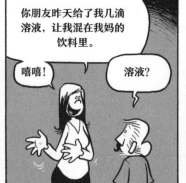

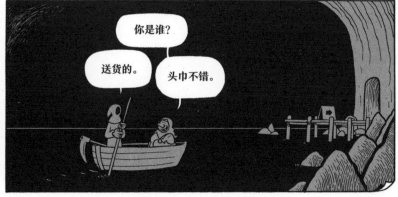

第七日：
下个
星期三

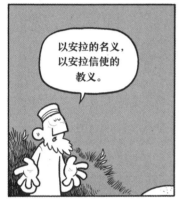

以安拉的名义，
以安拉信使的
教义。

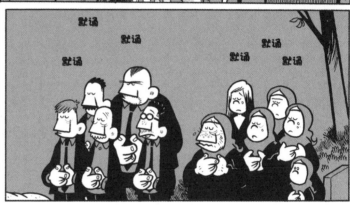

默诵

默诵

默诵

默诵

默诵

默诵

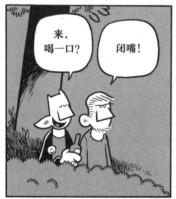

来，
喝一口？

闭嘴！

干吗这么冲？
现在不是没人
反对你和玛格
雷特了吗？

看见那个戴眼镜
的呆子没？那是
玛格雷特的表
哥。后面那个大
块头是玛格雷特
的哥哥。

大块头想让呆子娶玛格雷特，
这个来自土耳其偏远农村的呆子
也万分同意，而唯一可以
反对的人现在躺在裹尸布里，
睡在地下！

哎，我当什么事呢！无所谓啊！
我回头给你俩在阿德隆酒店[1]定
一个总统套房，你俩就尽情享受
吧！然后，当当，你的愿望就
达成了！！！

喂！

咣！

喂！

1. 世界级豪华酒店。

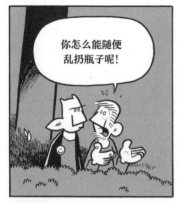

你怎么能随便乱扔瓶子呢!

为啥不行?就因为还有 8 分钱押金?我又不是特雷廷![1]

拜托小梅,这里是墓地!

这里全是可以被大自然分解掉的有机物!玻璃瓶怎么能扔这儿!你要是不知道怎么处理玻璃废品,可以先放到我家厨房里,我回头处理。要知道,垃圾分类是天上地下的生命之源![2]

每一场分手都孕育着疯狂的种子!

安拉!求您让我们中的活人活在伊斯兰之中,让亡者安息,回归尘土……

我知道现在谁会步老妈的后尘入土了!

?

他!

1. 德国玻璃啤酒瓶押金 8 欧分;特雷廷是德国绿党领导人,绿党致力于环保。
2. 出自《浮士德·夜》第 456—457 行,原文为"母乳是天上地下的生命之源"。

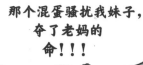
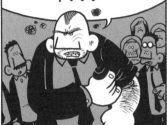

那个混蛋骚扰我妹子，夺了老妈的命！！！

现在他还跑来老妈坟前收酒瓶子！！！

呃……事情不是你想的那样的。

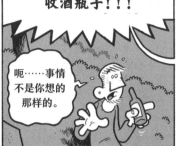
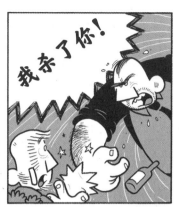

我杀了你！

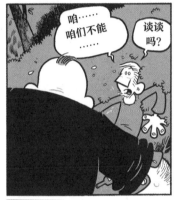

咱……咱们不能……

谈谈吗？

小心！！！

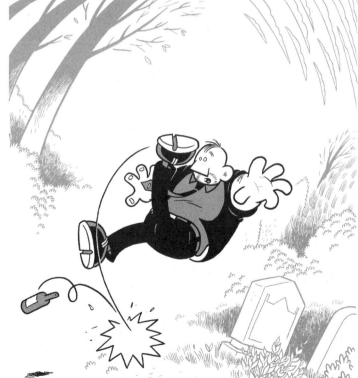

不好意思，
我来收快递。

是他
干的！

那个
金毛！

是他把我未来大舅子
害死的！

都是他的错！

可是……

浮士德，
现在不是
争论的
时候……

大家上啊，杀了他！
往死里整他！
书上就是这么写的！

没错！

哪本
书上
写的？

不知道，
网上？

快点！

你不快点，
咱们的小命就
不保了！

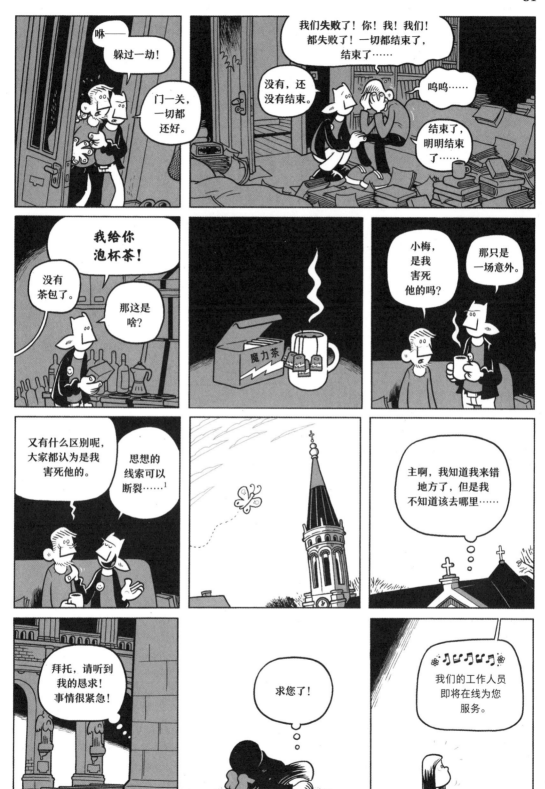

1. 出自《浮士德·书斋》第 1748 行。

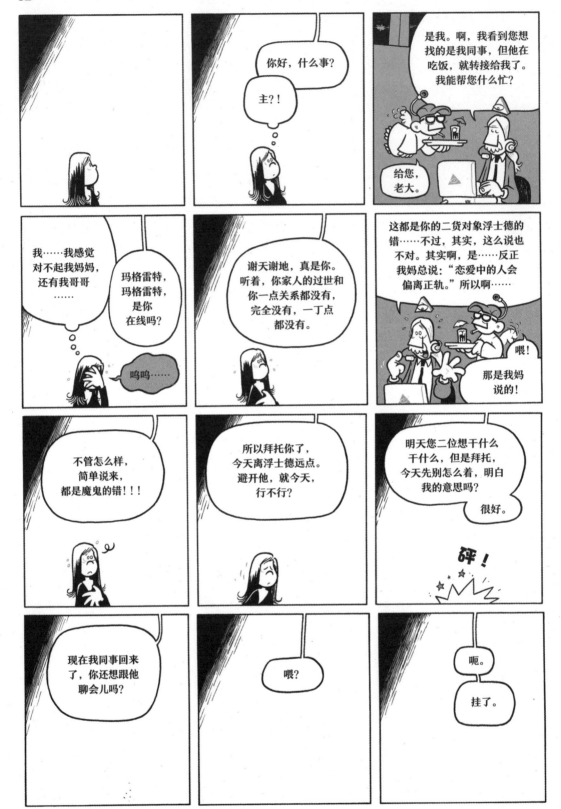

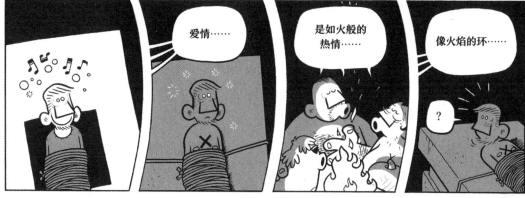

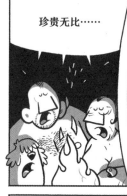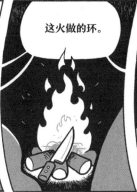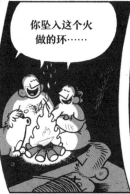

1. 约翰尼·卡什名曲《火环》的歌词。

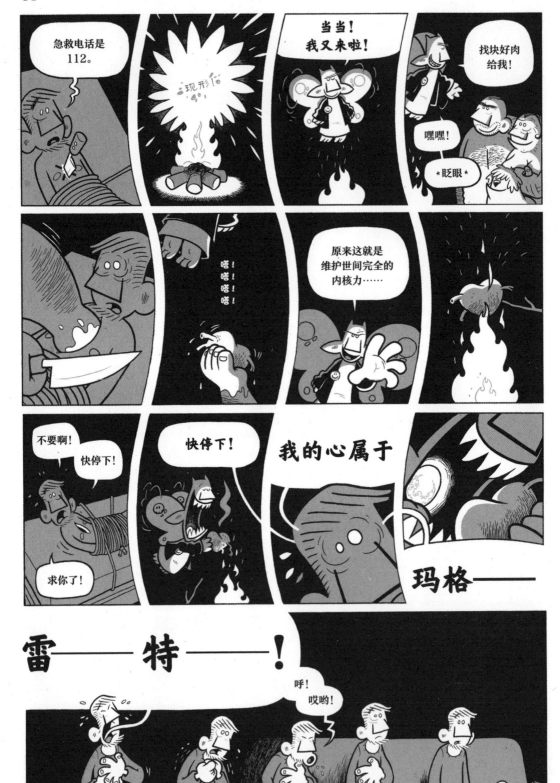

当当!
我又来啦!

我都搞定了!
你会**幸福**的!!!

因为你梦游太虚的时候,
我又闪回墓地了……

我闪!

那里出现了
一个烂土豆。

他是说,然后
出现了一个
没有移民背景
的金发男人。

……我正好碰上,所以就
处理了一下……

嗖!

但、但是他
什么都没做。

但、但是他
什么都没做。

……然后就没人认为你和玛格
雷特哥哥的死有关系了。

那个人很和善!

对!
他人特别好!

是吗!
他究竟是
谁啊?

是不是很不赖啊?
酒瓶子我也拾起来了。

放厨房里了,

小梅
……

你可以放心了。

嗒!
嗒!
嗒!

嗨!
高兴点!

德国电视
一台正为您
播报《每日
话题》。

据柏林消息,
今日下午一名
35 岁的土耳其
男性被残忍
杀害。

这一惨剧发生在一场葬礼
上。根据目击证人的一致
证词,受害男性的妹妹
涉嫌杀人。这名 29 岁的
律师助理在事件发生后
躲进附近的一座教堂并
当场崩溃。警方在教堂内
将嫌疑人逮捕并予以拘役。

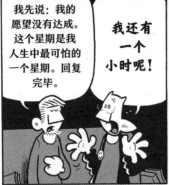

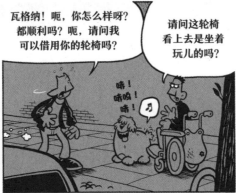

呼！
呼！

哎呀，看着他输还怪有趣的呢……

嗯……

监狱

监狱

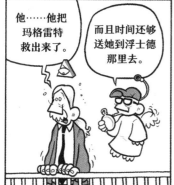

他……他把玛格雷特救出来了。

而且时间还够送她到浮士德那里去。

天啊！给我一杯高浓度利口酒！！！

您不如做点啥？不比酗酒强吗！

我血液循环不好！！！

是是是。

不过……

啥？

★解围之神★

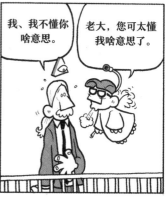

我、我不懂你啥意思。

老大，您可太懂我啥意思了。

"解围之神"？

解围之神就是机械降神，绝境中的撒手锏，用非常手段脱离困境。

但是……我不能强迫人家信我呀？

教皇本尊信天主教吗？

但是要是让人发现了怎么办?！

老大！您的股票在狂跌！您的信徒人数在减少！您需要每一个灵魂！

每一个！

不然以后就没活儿干了！

咚咚！

玛格雷特?

浮士德?

是我。

是你！

严禁开启

我是如此……你……

吻我！

不然我就吻你！

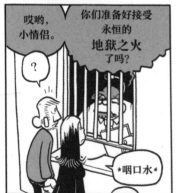

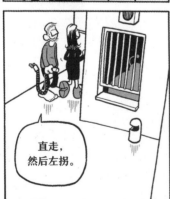

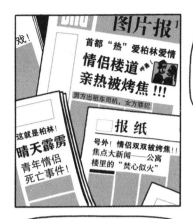

……死亡原因尚且不明，专家表示，两人自焚事故不排除宗教原因。

双方亲友极度震惊。

我……我又能走路啦！

嘚！嘚！

瓦格纳（32岁）男方室友

玛格雷特是我的榜样，她说过："和那个与你有火花碰撞的男人在一起。"汉斯·约克，如果你也在看节目，有多远给老娘滚多远，大渣男！！！

施维特莱因（29岁）女方朋友

我？我一点也不难过。反正我也不想娶她，现在我就更不用娶她了。

伊尔马兹（35岁）女方表兄

本条消息结束。现在我们将为您播报其他内容：欧洲网民欢呼雀跃，因为他们的电子邮箱里现在没有垃圾邮件了。令人反感的广告邮件不复存在，没人知道是什么缘故。

是基地组织的邪恶恐怖行为吗？

呼噜……

罗西？

罗西，你睡了吗？

嗯。

小梅当时说我们要装作这条狗多长时间来着？

一个星期。

我没戴表。

我时间感很好的。

那我们已经做了多久了，你知道吗？

唔……

十分钟吧。

1.《图片报》（Bild）是德国发行量最大的报纸，以夺人眼球的标题和夸张低俗的语言为特色。

这是暗箱操作！

解围之神都出现了！这不合规矩！

哪儿写着呢？

啧啧，只有业余作者才参考那玩意！

嗒！嗒！嗒！

这里！悉德·菲尔德的《剧本理论》！

你玩阴的！！！

我只不过修改了现实。这完全属于我的工作范围。

啊哈！从什么时候开始的？！

从太初之始！

没有那些小把戏你什么都不是！什——么——都——不——是！

我的草药利口酒呢，小梅？赌局我赢了，可得好好庆祝一下。

没有那些小把戏我就赢了！！！我会赢！！！

你就接受输了的现实吧！

我会接受现实，但没有解围之神我就赢了！！！

你总是那样的一种力量，心存恶意，但是留下善迹。[1]

我本来可以做到的！

我能！我能！

你不能。

你不能。

我能！我能！我能！我能！你不能！你不能！你不能！你不能！

1. 出自《浮士德·书斋》第1337行。

译者手记

能够得到翻译弗利克斯《浮士德》的机会，对我来说非常珍贵。翻译这本漫画可能和弗利克斯当时决定再度发掘这个题材一样需要勇气：当你知道你的作品会与德国大文豪歌德相比，产生无尽的互文，总是会胆战心惊的。对我来说更加困难的是，如何把这部精妙的作品介绍传达给中国读者。要知道，跟中国读者熟悉"白毛浮绿水，红掌拨清波"一样，对德国读者来说，文中那些妙不可言的诗句也是他们根植在文化血液里的诗篇。即便是普通的德国初中生，也能从"狐獴""女巫的厨房"这些被分析成渣渣的词语里一眼看透作者的心机。可这种双方都意会的文化背景是中国读者缺乏的，可能因为《浮士德》或者《堂吉诃德》或者《神曲》这一类西方文学的经典诗篇从未有权威译本进入中国学校教材，没被要求背诵默写以及分析殆尽过。

这并不代表中国读者缺乏理解的能力。然而笑话解释起来就不好玩了，所以只能依靠注释来提示读者"这里其实是有个'彩蛋'的"，此乃无奈之举。《浮士德》是德国文学中的超经典作品，像中国的"四大名著"，无时无刻不被拎出来分析，对其的理解已经像基因一样留在德国人的血液里（作为专业研究德国文学的学生，更是会分分钟识别出原句而忍俊不禁）。故弗利克斯的漫画也承袭冠冕，是德国在研究文学漫画和图像小说时要被拎出来的第一部作品，原版在 2018 年 4 月已经第 8 次印刷。这对于漫画，尤其是文学漫画来说是奇迹般的数字。本书原版封面仿照雷克拉姆出版社（Reclam）的封面风格设计，也幽默地印证了这部作品的经典地位：百年不变的雷克拉姆平装书的封面在德国人的脑海里与学校必读读物画等号：学生们恨得可谓咬牙切齿，又不得不臣服其低廉的价格、便于携带的开本与权威的注释。

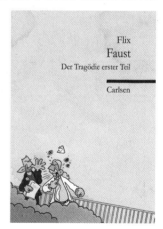

（本书原版封面）

需要强调的是，作者在创作时非常注重与读者互动。本书在《法兰克福汇报》上连载，该报纸风格保守，进一步来说，其读者可以说是符合"典型德国人"刻板印象的那批人，就像漫画专家安德烈亚斯·普拉特豪斯极其浪漫的前言所说的那样，这些读者是那些"依旧相信真善美的读者"（但谁叫人给报纸工作呢，当然要向着报纸说话）。读弗利克斯对这群人来说冲击是巨大的：代表着资产阶级上层的浮士德博士突然成了出租车司机，还和一个黑人亲密同窗成了室友。当代柏林高度国际化，普伦茨劳贝格区文化活动尤其丰富多彩。弗利克斯想告诉那些在飞机上拿着《法

兰克福汇报》阅读的中产保守人士——世界不再是那个封闭的世界了，至少柏林再也不是那个被一圈高墙割裂的火药桶了。

弗利克斯描绘的重点是魔鬼与上帝的赌局，格雷琴（玛格雷特昵称）的悲剧仅仅一笔带过。而土耳其人作为德国第一大移民群体（占比15%），他们和德国人一起建立的"二元社会"，是作者想要强调描绘的。在弗利克斯的处女作《见鬼，谁是浮士德？》（1998）中，角色设定更加丰富：浮士德是读了十四年还没毕业的哲学系大学生；格雷琴是卖香肠的；格雷琴的母亲是基社盟选民，仇恨同性恋；格雷琴的哥哥是新纳粹分子；瓦格纳则是同性恋。而本书角色设定相对单一，格雷琴的家族几乎全有土耳其移民背景，其用意更为明显：将德国资产阶级的"完美社会"与土耳其的"家庭社会"以及多种族文化共存的"和谐社会"作比较。

在研究弗利克斯的作品时，常有人分析"方鼻子"与性别的关系。读者们初看可能没发现书中全部男性角色都长着典型的方鼻子，而女性则长着较不显著的鼻子。特例要数玛格雷特的母亲。作为家庭大家长，她是唯一的方鼻子，象征着男性的父系家长权力。而当她去世时，葬礼上的另一位年长女性（可能是其姐妹）接过其权力的接力棒，同时获得一个"方鼻子"（第78页）。

最后，这样一部发生在现代社会的漫画作品自然含有现代元素。谷歌、Skype的出现毫不突兀，甚至可谓恰到好处。服装店那场戏里的一个男性角色布鲁斯，其外形完全按照美国编舞师布鲁斯·达尼尔（Bruce Darnell）绘制而成（第46页），他在《德国超模大赛》（*Germany's Next Topmodel*）、《德国达人秀》（*Deutschland sucht den Superstar*）等真人秀中担任评委，拥有较高知名度。此外，魔鬼化身为蛇，缠绕住浮士德脖子对其催眠的场景（第43页）则致敬了1967年的迪士尼动画片《丛林之书》（*The Jungle Book*）。这些关联都让本书更接"地气"。

魔鬼"小梅"在书中说话十分油腔滑调，所以翻译时使用了一些进入普通话词库的"京片子"和东北方言来体现这种语言特色。化用自《浮士德》原著的语句均有注释，可根据诗行数字查找权威译本查看原著语境。然而译本仍然有许多不足，恳请指正。希望读者可以从另一个角度看待阅读该书的陌生感，这恰恰是跨文化研究的出发点和文学阅读的起点。

李 婧
2018 年 11 月 6 日于柏林